过年写春联

灵南

褚遂良楷书

主编 杨华

编 杨德明

河南美术出版社

· 郑州 ·

图书在版编目（CIP）数据

褚遂良楷书／杨德明编. —郑州：河南美术出版社，
2021.10

（过年写春联／杨华主编）

ISBN 978-7-5401-5597-1

Ⅰ.①褚… Ⅱ.①杨… Ⅲ.①楷书－法帖－中国－唐代
Ⅳ.① J292.24

中国版本图书馆 CIP 数据核字（2021）第 189669 号

过年写春联·褚遂良楷书

主编 杨 华 编 杨德明

出 版 人 李 勇

责任编辑 庞 迪

责任校对 裴阳月

装帧设计 庞 迪

出版发行 河南美术出版社

　　　　　地址：郑州市郑东新区祥盛街 27 号

　　　　　邮编：450000

　　　　　电话：(0371) 65788152

制　　作 河南金鼎美术设计制作有限公司

印　　刷 郑州新海岸电脑彩色制印有限公司

开　　本 787 毫米 ×1092 毫米　1/16

印　　张 6

字　　数 75 千字

版　　次 2021 年 10 月第 1 版

印　　次 2021 年 10 月第 1 次印刷

书　　号 ISBN 978-7-5401-5597-1

定　　价 25.00 元

关于春联

　　春联也叫"门对""春贴""对联""对子"。它以工整、对偶、简洁、精巧的文字描绘时代背景，抒发美好愿望，是我国特有的一种文学形式。每逢春节，无论城市还是农村，家家户户都要精选一副大红春联贴于门上，为节日增加喜庆气氛。

　　据说中国最早的春联出自五代后蜀国君孟昶。某年除夕，孟昶突发奇想在寝门桃符板上题词"新年纳余庆，嘉节号长春"，谓之"题桃符"。这两句话的大意是：新年享受着先代的遗泽，佳节预示着春意常在。这就是春联的雏形。

　　过年贴春联的民俗起源于宋代，并在明代开始盛行。据《簪云楼杂说》载，明太祖朱元璋酷爱对联，不仅自己挥毫书写，还常常鼓励臣下书写。有一年除夕，他传旨："公卿士庶家，门上须加春联一副。"后太祖微服出巡，看见各家张贴的春联十分高兴。当他行至一户人家，见门上没有春联，便问何故。原来主人是个杀猪的，正愁找不到人写春联。朱元璋当即挥笔写下了一副内容为"双手劈开生死路，一刀割断是非根"的春联送给了这户人家。从这个故事中可以看出朱元璋对春联的大力提倡，也正是因为他身体力行，才推动了春联的普及。

　　到了清代，春联的思想性和艺术性都有了很大提高，梁章钜所撰《楹联丛话全编》对楹联的起源及各门类作品的特色都一一作了论述，其中就专门提到春联，可见春联在当时已成为一种文学艺术形式。

　　常见的春联，根据其使用场所与位置的不同，可分为门心、框对、横批、春条、斗斤等。"门心"贴于门板上端中心部位；"框对"贴于左右两个门框上；"横批"贴于门楣的横木上；"春条"是

根据不同的内容，贴于相应位置的单幅文字，如在过年时在庭院里贴的"抬头见喜""出入平安""恭喜发财"等；"斗斤"，也叫"门叶"，为菱形或正方形，多贴在家具、单扇门或影壁上，春节时大家喜欢贴的"福"字，就属于"斗斤"。

春节贴"福"字，是我国民间由来已久的风俗。据《梦粱录》记载："岁旦在迩，席铺百货，画门神桃符，迎春牌儿。""士庶家不论大小，俱洒扫门闾，去尘秽，净庭户，换门神，挂钟馗，钉桃符，贴春牌，祭祀祖宗。"文中的"春牌"即写在红纸上的"福"字，"福"字代表的是"幸福""福气""福运"。民间还有将"福"字精描细作成各种图案的，图案有寿星、寿桃、鲤鱼跳龙门、五谷丰登、龙凤呈祥等。春节贴"福"字，无论是现在还是过去，都寄托了人们对幸福生活的向往，也是对美好未来的祝愿。

俗话说："一年之计在于春。"我国人民自古就有乐观向上的精神，寄希望于未来，祈盼未来自己会有好运。无论在过去的一年里有什么高兴、得意的事，还是有什么不如意的事，总是希望未来的一年过得更好。因此在新春即将到来之时，贴春联恰好可以表达这种美好愿望。人们借助于春联表达对即将过去的一年的欣喜和幸福的心境，以及对新的一年的期盼与厚望。在人们的传统观念里，一年中有个好的开端是最惬意、最吉利的事。

民间有"腊月二十四，家家写大字"的说法，随着中国传统文化的复兴，过年写春联已经成为一种时尚。中国人过春节讲究喜庆、吉利、热闹，吃好的、喝好的、穿新衣、放鞭炮、走亲访友等，这体现了人们对美好生活的向往，而写春联恰恰暗合了这一点。

本套图书共十册，每册收录八十余副广大人民群众喜闻乐见的春联。我们邀请著名书法家杨华（楷书）、范彦奎（行书）、王应科（隶书）、陈泓凌（篆书）分别用四种字体精彩演绎，邀请鞠闻天（《张迁碑》）、范彦奎（米芾行书）、蒯奕池（王羲之行书）、杨德明（褚遂良楷书）、鲁凤华（欧阳询楷书）、刘善军（颜真卿楷书）对不同字体分别进行精彩组合。希望这套书能为中国传统的春节文化增添一笔浓重的"中国红"。

杨 华

目 录

44	45	46	47	48	49	50	51	52
春景重临增幸福 世风好转振文明	风光胜旧春盈户 岁月更新福满门	吉祥草发向阳院 幸福花开致富家	迎新春江山锦绣 辞旧岁事业辉煌	绿柳舒眉观好景 红桃开口笑丰年	年丰人寿福如海 柳暗花明春似潮	瑞日高照平安宅 吉星永驻幸福家	骏马扬蹄奔富路 大鹏展翅舞长空	和气生财长富贵 顺意平安永吉祥

53	54	55	56	57	58	59	60	61
绿竹别具三分景 红梅正报万家春	瑞气盈门吉祥宅 春光及第如意家	花开富贵合家乐 灯照吉祥满堂欢	春满人间百花艳 福临小院四季安	门迎春夏秋冬福 户纳东西南北财	家过小康欢乐日 春回大地艳阳天	一年四季行好运 八方财宝进家门	春风掩映千门柳 暖雨催开万径花	春情寄语千条柳 世第流芳万卷书

62	63	64	65	66	67	68	69	70
九州进宝金铺地 四海来财富盈门	千秋岁月千秋业 万里江山万里春	春风化雨千山秀 丽日祥云四海平	喜降德门年称意 春临福地岁平安	春归大地人间暖 福降神州喜临门	人逢盛世精神爽 岁转阳春气象新	三阳开泰千门喜 九域增辉四海春	春风送暖归杨柳 细雨飞红上碧桃	千家桃李皆春色 万户屠苏不醉人

71	72	73	74	75	76	77	78	79
花开富贵人丁旺 竹报平安福寿多	百花雪尽今争放 众鸟春来始自鸣	春回大地喜盈室 福降人间笑满堂	鹊向枝头祝福好 梅从窗外报春来	春回大地春光好 福满人间福气浓	玉地祥光开泰运 金门旭日耀阳春	春到堂前增瑞气 日临庭上起祥光	明月一轮光辉两岸 春风万里暖遍九州	万户更新春为岁首 三阳开泰梅占花魁

80	81	82	83	84	85～90
春回大地山欢水笑 日暖神州物阜民康	春风春雨风调雨顺 爱国爱民国泰民安	勤以持家摇钱有树 俭于修德聚宝于盆	庆新春合力山成玉 辞旧岁同心土变金	绿染千畴挥锄夺宝 春临大地洒汗成金	六合同春　新年吉庆　四海同春 财源茂盛　向阳门第　迎春接福 家业兴旺　春光明媚　安居乐业 万象更新　安居乐业　新年快乐 吉祥如意　吉庆有余　五洲同庆 一门五福　春回大地　日暖人间 平安是福　四季平安　国泰民安 辞旧迎新　春色满园　紫气东来 五谷丰登　花好月圆　春光万里 春意盎然　家庭和睦　万事如意

开门山水秀

入屋五谷香

人勤春光美

家和喜事多

千家迎新岁

万户庆丰年

阳春回大地

瑞雪兆丰年

春光辉日月

福气满门庭

春在江山里
人居幸福中

7

春花含笑意
爆竹增欢声

爆竹一声除旧岁

桃符万户换新春

爆竹花开灯结彩

春江柳发岁更新

旧岁已赢十分景

新春更上一层楼

一元復始民心樂
萬象更新國力雄

一元二气三阳泰

四季五福六合春

松竹梅岁寒三友
桃李杏春暖一家

家祥世衍无疆庆

国泰天开不老春

天增岁月人增寿

春满乾坤福满门

门前春色万千景
窗外红梅三五枝

莺识新机随日至

燕寻旧主带春来

春来也鱼龙变化

时至矣桃李芳菲

19

时雨点红桃万树
春风吹绿柳千条

梅红塞北满天彩

柳绿江南遍地春

天将化日舒清景

室有春风聚太和

心地光明千丈霁

家庭雍睦四时春

23

年逢大有升平世
日过小康幸福春

和顺 一门得百福

平安二字值千金

紫燕迎春春色秀

黄莺戏柳柳烟新

迎新春春光明媚

辞旧岁岁月火红

春归柳叶鸟声脆

花放梅枝生气浓

28

福旺财旺运气旺

家兴人兴事业兴

燕舞莺歌歌盛世

国安家庆庆新春

爆竹千声歌盛世

红梅万点报新春

烟霞尽入新诗卷
山水遥开古画图

诗句且题新岁帖

酒杯不愧旧屠苏

数点梅花添雅兴
一声爆竹报新春

春风一夜桃符满

仁里四邻米酒香

花好月圆春有吉
风和气清院无寒

36

翠鸟争鸣春意闹

红梅怒放喜讯传

红梅朵朵迎春笑

彩蝶翩翩送瑞香

登梅鹊唱全家福

耀眼花开大地春

红梅乍绽知春早
白雪初融兆岁丰

大地春回多锦绣
江山雪后更妖娆

花开富贵年年好

竹报平安月月圆

圆月好花福气盛
青山绿水晓光新

春景重临增幸福
世风好转振文明

风光胜旧春盈户

岁月更新福满门

吉祥草发向阳院
幸福花开致富家

迎新春江山锦绣

辞旧岁事业辉煌

绿柳舒眉观好景

红桃开口笑丰年

年丰人寿福如海
柳暗花明春似潮

瑞日高照平安宅

吉星永驻幸福家

骏马扬蹄奔富路
大鹏展翅舞长空

和气生财长富贵
顺意平安永吉祥

绿竹别具三分景
红梅正报万家春

花开富贵合家乐
灯照吉祥满堂欢

春满人间百花艳

福临小院四季安

门迎春夏秋冬福
户纳东西南北财

家过小康欢乐日
春回大地艳阳天

一年四季行好运

八方财宝进家门

春风掩映千门柳
暖雨催开万径花

春情寄语千条柳
世第流芳万卷书

九州进宝金铺地
四海来财富盈门

千秋岁月千秋业

万里江山万里春

春风化雨千山秀
丽日祥云四海平

喜降德门年称意
春临福地岁平安

春归大地人间暖
福降神州喜临门

人逢盛世精神爽
岁转阳春气象新

三阳开泰千门喜

九域增辉四海春

春风送暖归杨柳

细雨飞红上碧桃

千家桃李皆春色

万户屠苏不醉人

花开富贵人丁旺
竹报平安福寿多

百花雪尽今争放

众鸟春来始自鸣

春回大地喜盈室
福降人间笑满堂

鹊向枝头祝福好
梅从窗外报春来

春回大地春光好
福满人间福气浓

玉地祥光开泰运

金门旭日耀阳春

春到堂前增瑞气

日临庭上起祥光

明月一轮光辉两岸
春风万里暖遍九州

万户更新春为岁首
三阳开泰梅占花魁

春回大地山欢水笑

日暖神州物阜民康

春风春雨风调雨顺
爱国爱民国泰民安

勤以持家摇钱有树

俭于修德聚宝于盆

辞旧岁合力山成玉
庆新春同心土变金

绿染千畴挥锄夺宝
春临大地洒汗成金

春意盎然

家庭和睦

万事如意

平安是福

四季平安

五洲同庆

吉祥如意

新年快乐

春光万里

辞旧迎新

春色满园

紫气东来

五谷丰登

花好月圆

国泰民安

一门五福

春回大地

日暖人间

家业兴旺

吉庆有余

五福临门

万象更新

春光明媚

安居乐业

财源茂盛

向阳门第

迎春接福

六合同春

新年吉庆

四海同春